我寫大手筆

商務印書館

我寫大手筆 — 手寫心讀古文名段

文字編著‥ 商務印書館編輯部

書法書寫‥ 方志勇

責任編輯‥ 楊克惠

出　版‥ 商務印書館（香港）有限公司
　　　　香港筲箕灣耀興道三號東滙廣場八樓
　　　　http://www.commercialpress.com.hk

發　行‥ 香港聯合書刊物流有限公司
　　　　香港新界大埔汀麗路三十六號中華商務印刷大廈三字樓

印　刷‥ 中華商務彩色印刷有限公司
　　　　香港新界大埔汀麗路三十六號中華商務印刷大廈十四字樓

版　次‥ 二〇一三年六月第一版第一次印刷
　　　　© 2013 商務印書館（香港）有限公司
　　　　ISBN 978 962 07 4485 3
　　　　Printed in Hong Kong

「這些好東西都決不會消失，

因為一切好東西都永遠存在，

它們只是像冰一樣凝結，

而有一天會像花一樣重開。」

大手筆就是這樣一些作品，在年少的時候曾經讀過，因為當時不經心，因為沒有人生閱歷，因為還有很多無法理解的地方，即使讀過也很快忘記了。但多年後，略知生活滄桑，回頭重讀這些作品，會驚奇地發現，哪怕是已經忘記了那些內容，但它竟然像一粒種子，早已留在了人們身上，構成了人們生活經驗的一部分，甚至影響了人們的思考方式。

像先秦諸子篇章，唐詩宋詞這些影響千年的經典，是啟蒙的入門讀物，也是滋潤代代人成長的文化食糧。要是沒有這些種子，中華文化也就沒有那麼堅韌的生命力，我們的思想也會枯燥乏味很多。

但我讀經典的價值何在？這已經不是一時一地的疑問，已經成為當今世界各地普遍追問的大問題。現代社會中，思想多元化，閱讀小眾化，潮流全球化，時間碎片化，這些古老的篇章，對現代人還有用嗎？

「我為大手筆」系列是繼「名家大手筆」系列之後，對這一問題的另一種方式的回答。「名家大手筆」從時間浸潤的巨匠手跡中賞讀文學，由文學感悟人生。而「我為大手筆」則不假外求，直接訴諸讀者自身的人生經歷和書寫行為，從心動手動中，體會經典給我們的影響，我們為甚麼成了現在這個樣子，我們和外部如何互動融合。在書寫中，會重溫往日歡欣，會沉澱舊時傷痛，會重新發現充盈的心靈。

書寫不是一個身體動作，而是一種精神活動，書寫會有思考，也會有情感。「我為大手筆」是心動手動的閱讀。

書中有書法家硬筆示範，以黑色體在前面顯示，續之以淡灰色體印刻，讀者可直接描筆勾勒間有解讀和釋文，圖畫附視

目錄

編者註：
本書所收篇章均為古文名段節選

背景

長勺之戰是春秋爭霸中以弱勝強的著名戰例。本段講述了曹劌如何在這場戰爭中巧用戰略、戰術,使魯國最終獲勝。

註譯

(1) 劌:guì,人名。
(2) 靡:mǐ,倒下。

作者簡介

《左傳》原名為《左氏春秋》,相傳是春秋末期的魯國史官左丘明為解釋孔子的《春秋》而作。為中國現存最早的編年體史書。

既克,公問其故。對曰:「夫戰,勇氣也。一鼓作氣,再而衰,三而竭。彼竭我盈,故克之。夫大國,難測也,懼有伏焉。吾視其轍亂,望其旗靡,故逐之。」

如使人之所欲莫甚於生，則凡可以得生者，何不用也；使人之所惡莫甚於死者，則凡可以辟患者，何不為也。由是則生而有不用也，由是則可以辟患而有不為也。是故所欲有甚於生者，所惡有甚於死者。

背景

《孟子》一書主要闡述"人性本善"。本段以比喻的方式引出"捨生取義"的觀點。魚和熊掌成為後世著名比喻。

註譯

(1) 惡：wù，厭惡、憎恨。
(2) 辟：bǐ，通"避"，躲避。

作者簡介

孟子（前372－前289年），名軻，戰國時期思想家，儒家代表人物。著有《孟子》一書。

舜發於畎畝之中，傅說舉於版築之間，膠鬲舉於魚鹽之中，管夷吾舉於士，孫叔敖舉於海，百里奚舉於市。故天將降大任於是人也，必先苦其心志，勞其筋骨，餓其體膚，空乏其身，行拂亂其所為，所以動心忍性，曾益其所不能。

背景

通過舉事例，講道理，說明人才在困難中造就，安逸享樂導致人死國亡。"天將降大任"一段成為勉勵人克服困難，奮發圖強的名句。

註釋

(1) 曾：zēng，通"增"，增加。

(2) 拂：bì，通"弼"，輔佐。

君子曰：學不可以已。青，取之於藍，而青於藍；冰，水為之，而寒於水。木直中繩，輮以為輪，其曲中規，雖有槁暴，不復挺者，輮使之然也。故木受繩則直，金就礪則利，君子博學而日參省乎己，則知明而行無過矣。

背景
通過比喻來強調學習的重要
性。文中的警句成為勉勵人學
習的常用成語。

註譯
(1) 中：zhōng，適合。
(2) 輮：róu，通"煣"，用火烤
使木條彎曲。
(3) 暴：pù，同"曝"，曬乾。
(4) 省：xǐng，省察，檢查。
(5) 知：zhì，通"智"，智慧。

作者簡介
荀子（約前 313 —前 238 年），
名況，戰國末期思想家，儒家
代表之一。思想學說收入《荀
子》一書。

背景

以豐富的想像和浪漫的筆法，
描繪出一個廣闊的天地和自然
悠遊的境界。

註譯

(1) 鯤：kūn：傳說中的大魚。
(2) 埵：chuí：同 "陲"，邊際。
(3) 摶：tuán：迴旋而上。

作者簡介

莊子（約前 369 － 前 286 年），
名周；先秦戰國時期偉大的思
想家；道家學說的主要代表。
其思想學說收入《莊子》一書。

北冥有魚，其名為鯤。鯤之大，不知其幾千里也；化而為鳥，其名為鵬。鵬之背，不知其幾千里也；怒而飛，其翼若垂天之雲。是鳥也，海運則將徙於南冥。南冥者，天池也。《齊諧》者，志怪者也。《諧》之言曰："鵬之徙於南冥也，水擊三千里，摶扶搖而上者九萬里，去以六月息者也。"

逍遙遊

節選自
《莊子·外篇》

背景

以輕鬆幽默的筆法，描寫兩人
一問一答的辯論，詼諧中展現
出對事物認知的不同，極富新
理。

註譯

(1) 鯈：shū，鯈魚，一種白色
的小魚。

莊子與惠子遊於濠梁之上。莊子曰：「鯈魚出遊從容，是魚之樂也。」惠子曰：「子非魚，安知魚之樂？」莊子曰：「子非我，安知我不知魚之樂？」惠子曰：「我非子，固不知子矣；子固非魚也，子之不知魚之樂全矣。」莊子曰：「請循其本。子曰『汝安知魚樂』云者，既已知吾知之而問我，我知之濠上也。」

河曲智叟笑而止之，曰：「甚矣，汝之不惠（1）。以殘年餘力，曾不能毀山之一毛，其如土石何？」北山愚公長息曰：「汝心之固，固不可徹，曾不若孀妻弱子。雖我之死，有子存焉；子又生孫，孫又生子；子又有子，子又有孫；子子孫孫，無窮匱（2）也，而山不加增，何苦而不平？」河曲智叟亡（3）以應。

背景

以一智一愚的問答對比，突出
愚公的堅定決心。喻指要克服
困難必須持之以恆，堅持不懈。

註譯

(1) 惠：huì，通"慧"，聰明。
(2) 匱：kuì，窮盡。
(3) 亡：wú，通"無"，沒有。

作者簡介

《列子》相傳由春秋戰國時代鄭
人列禦寇所著，全書分八篇，
包含許多寓言。後世亦有學者
疑為偽書。

楚人有涉江者～其劍自舟中墜於水，遽契其舟，曰：「是吾劍之所從墜。」舟止，從其所契者入水求之。舟已行矣，而劍不行，求劍若此，不亦惑乎！

背景

寓言藉楚人刻舟求劍的錯誤，勸勉為政者要與時俱進，若不知改革，就無法治國，後用以比喻人墨守成規，不知變通。

註譯

(1) 契：qì，用刀刻。

作者簡介

《呂氏春秋》，又稱《呂覽》，先秦戰國末期的一部政治理論散文彙編，共 26 卷，160 篇，相傳為秦國相國呂不韋及其門人集體編纂而成。

背景

描寫楚王與巫山神女夢中相會
的愛情故事。隱身高唐的巫山
神女自由多情、變化神奇，令
人心馳神往。

作者簡介

宋玉（約前 298？－約前 222
年？），戰國後期楚國辭賦作
家，相傳為屈原學生，後世並
稱"屈宋"。

背景

以雄麗的筆墨鋪寫秦之崛起，用詞鋪張揚厲，使秦之興盛，帶有了排山倒海的氣象。

註譯

(1) 宇內：天地之間，即天下。
(2) 八荒：也作"八方"，指遙遠的地方。
(3) 商君：秦孝公時主持變法的商鞅。

作者簡介

賈誼（前 200 — 前 168 年），西漢思想家、文學家，世稱賈太傅、賈生、賈長沙。

背景

司馬遷在寫給友人任安的信中，不僅申訴自己不幸的遭遇，更為強調要死得有價值，表達了為完成《史記》不惜忍辱偷生的堅定信念。

註譯

(1) 詘：qū，通"屈"，彎曲。
(2) 箠：chuí，小木棒。
(3) 商君：秦孝公時主持變法的商鞅。

作者簡介

司馬遷（前 145? 或前 135? —前 86 年），西漢史學家、文學家。他撰寫的《史記》被公認為是中國史書的典範。

太上不辱先，其次不辱身，其次不辱理色，其次不辱辭令，其次詘(1)體受辱，其次易服受辱，其次關木索、被箠(2)楚受辱，其次剔毛髮、嬰金鐵受辱，其次毀肌膚、斷支體受辱，最下腐刑極矣。傳曰：「刑不上大夫。」此言士節不可不勉勵也。

背景

鴻門宴是推翻秦朝後，項羽、劉邦之間一場驚心動魄的宴會。觥籌交錯中，兩路人馬暗較高下，不僅拉開了楚漢爭霸的序幕，亦為後來的勝負埋下伏筆。

註譯

(1) 噲：kuài，人名。
(2) 俎：zǔ，切菜、肉用的砧板。

作者簡介

《史記》是中國第一部紀傳體通史，記載上自上古傳說中的黃帝時代，下至漢武帝元狩元年間共3000多年的歷史。

鴻門

（handwritten excerpt）

項王軍壁垓下，兵少食盡，漢軍及諸侯兵圍之數重。夜聞漢軍四面皆楚歌，項王乃大驚曰：「漢皆已得楚乎？是何楚人之多也！」項王則夜起，飲帳中。有美人名虞，常幸從；駿馬名騅，常騎之。於是項王乃悲歌慷慨，自為詩曰：「力拔山兮氣蓋世，時不利兮騅不逝。騅不逝兮可奈何，虞兮虞兮奈若何！」歌數闋，美人和之。項王泣數行下，左右皆泣，莫能仰視。

項王別姬

背景

四面楚歌中，項羽引吭高歌，
既有大勢已去的浩歎，也有難
捨紅顏知己的柔情。一代蓋世
英雄悲情謝幕，讓人讀之動容。

註譯

(1) 項王：項羽。
(2) 虞：虞，姓。
(3) 騅：zhuī，青白雜色的馬。

臣本布衣，躬耕於南陽，苟全性命於亂世，不求聞達於諸侯。先帝不以臣卑鄙，猥自枉屈，三顧臣於草廬之中，諮臣以當世之事，由是感激，遂許先帝以驅馳。（遂）

背景

表是古代向帝王上書的一種文體。諸葛亮北伐中原之前給後主劉禪上書表文。本段自述身世，表明自己淡泊的志趣，與對先帝知遇之恩的無限感激，一片丹心昭然紙上。

註釋

(1) 布衣：指普通百姓。
(2) 卑鄙：身份低下，見識淺薄。
(3) 猥：wěi，辱，降低身份。

作者簡介

諸葛亮（181－234 年），三國時期蜀漢大臣。

背景

曹植以奇麗的想象，浪漫的視
角，神來的筆法，刻畫出一位
風華絕代的洛水女神，使人如
聞其聲，如睹其形，影幻情真，
寫就千古絕唱。

註譯

(1) 髣髴：fǎng fú，隱約，
依稀。
(2) 芙蕖：荷花。
(3) 淥：lù，水清。
(4) 穠：nóng，（花木）繁茂；
（身體）豐滿。
(5) 曭：yè，酒窩。
(6) 綃：xiāo，絲織物。
(7) 踟躕：chí chú，徘徊不前。

作者簡介

曹植（192－232 年），字子
建。三國曹魏時期文學家。建
安文學代表人物。與曹操、曹
丕合稱為"三曹"。

背景

東晉永和九年三月三日，一群名士聚於蘭亭，飲酒作詩，由王羲之作序，記述蘭亭山水之美和聚會之樂，亦由此引發好景不長，生死無常的感慨。

註譯

(1) 騁：chěng，使⋯⋯奔馳。
(2) 相與：交往，相處。
(3) 悟言：交談。
(4) 形骸：hái，身體，軀體。

作者簡介

王羲之 (303 ？－361 年？)，東晉書法家，有 "書聖" 之稱。

……便得一山，山有小口，彷彿若有光。便捨船，從口入。初極狹，才通人。復行數十步，豁然開朗。土地平曠，屋舍儼然（1），有良田美池桑竹之屬。阡陌（2）交通，雞犬相聞。其中往來種作，男女衣著，悉如外人。黃髮垂髫（3），並怡然自樂。

見漁人，乃大驚，問所從來。具答之。便要（4）還家，設酒殺雞作食。村中聞有此人，咸（5）來問訊。自云先世避秦時亂，率妻子（6）邑人來此絕境，不復出焉，遂……

背景

這是一片樂土。恬靜，平和。綠水翠竹之間，偶爾可聞雞犬之聲，黃髮垂髫，並怡然自樂。人們日出而作，日落而息，在桃花源裏，時光彷彿凝滯，更不知今夕是何年。

註釋

(1) 儼然：yǎn，整齊的樣子。
(2) 阡陌：qiān mò，田間小路。
(3) 髫：tiáo，古代小童頭上紮起來的下垂頭髮。
(4) 要：yāo，通"邀"，邀請。
(5) 咸：全，都。
(6) 妻子：妻子兒女。

作者簡介

陶淵明（約365－427年）東晉詩人，散文家，作品多歌詠田園生活。

背景

陶淵明為官僅八十五日，就辭官回家，從此躬耕糊口，不再出仕。在那個簡陋並不富足的田園裏，他欣然開懷，灑脫自在，享受着心靈的恬淡與悠然。

註譯

(1) 胡：同"何"，為甚麼。
(2) 颺：飛揚。
(3) 衡宇：簡陋的房舍。
(4) 觴：shāng 古代一種酒器。
(5) 眄：miǎn 斜着眼看。
(6) 扶老：拐杖。
(7) 岫：xiù 山峰。
(8) 翳：yǐ 陰暗貌。

背景

在給朋友的書信中，作者以簡
練明快的筆墨，描繪了一幅充
滿生機的大自然畫卷，生動展
現出富春江沿途的綺麗風光，
讀之令人心悅神怡，忘卻塵俗。

註譯

(1) 縹：piǎo，青白色。
(2) 湍：tuān，急流。
(3) 泠：líng，水流動的聲音。
(4) 鳶：yuān，飛鳥，俗稱老
鷹。
(5) 綸：lún，治理。

作者簡介

吳均 (469－520年) 又名吳
筠。南朝梁時期的文學家。

泉水激石，泠泠作響；好鳥相鳴，嚶嚶成韻。蟬則千轉不窮，猿則百叫無絕。鳶飛戾天者，望峰息心；經綸世務者，窺谷忘反。橫柯上蔽，在晝猶昏；疏條交映，有時見日。

（一）

（二）

（三）

背景

古今傳誦的駢文名篇。篇景之
語，更勝丹青。落霞孤鶩，秋
水長天，構成一幅景象萬千的
絢麗畫卷，抒情言志，有宇宙
恢宏之氣，有老當益壯之概，
令人感慨萬千。

註譯

(1) 軫：zhěn，古代星宿名。
(2) 甌：ōu，古地名，今浙江
　　一帶。
(3) 蕃：fān，人名。
(4) 鶩：wù，野鴨。
(5) 彭蠡：古代大澤，即今鄱
　　陽湖。蠡：lǐ。
(6) 迥：jiǒng，大。
(7) 吳會：古代紹興的別稱。
　　會：kuài。
(8) 東隅：日出的地方。隅，
　　yú。

作者簡介

王勃（650－676年）初唐詩
人，其詩質樸清新。

（四）

背景

韓愈任國子博士時所作，假託
向學生訓話，勉勵他們在學
業、德行方面取得進步。學生
提出質問，他再進行解釋，故
名「進學解」，藉以抒發自己懷
才不遇、仕途受挫的牢騷。

註譯

(1) 駿：通「俊」，才智出眾。
(2) 庸：通「用」，採用、錄用。

作者簡介

韓愈（768－824年）字退之，
唐代詩人，古文運動的宣導者，
唐宋八大家之首。著有《韓昌黎
集》、《外集》等。

國子先生晨入太學，招諸生立館下，誨之曰：「業精於勤，荒於嬉；行成於思，毀於隨。方今聖賢相逢，治具畢張，拔去凶邪，登崇畯良。占小善者率以錄，名一藝者無不庸。爬羅剔抉，刮垢磨光。蓋有幸而獲選，孰云多而不揚？諸生業患不能精，無患有司之不明；行患不能成，無患有司之不公。」

（選錄）

（三）是故弟子不必不如師，師不必賢於弟子，聞道有先後，術業有專攻，如是而已。

背景

言簡意賅地説明教師的重要作用，從師學習的必要性以及擇師的原則，表明人與人之間懂得是「聞道有先後，術業有專攻」的區別，任何人都可以做自己的老師。若持這樣灑脱的態度，則處處可得良師。

註譯

(1) 受：通「授」，傳授。
(2) 不必：不一定。

（三）

背景

全文八十一字，可謂字字寫
"陋"，又處處表明"不陋"。
小小的蝸居，全無裝飾，所以
"陋"；但出入其間的有志趣相
投的知己，瀰散其間的有高雅
的節操，怎能讓主人不怡然自
得，樂在其中？

註譯

(1) 馨：xīn，香氣，這裏指品
德高尚。
(2) 白丁：沒有學問的人。
(3) 牘：dú，官府公文。

作者簡介

劉禹錫（772－842年），字夢
得，唐代中晚期文學家、詩人。

（一）從小丘西行百二十步，隔篁
竹，聞水聲，如鳴珮環，心樂
之。伐竹取道，下見小潭，水
尤清冽。全石以為底，近岸，
卷石底以出，為坻，為嶼，為
嵁，為巖。青樹翠蔓，蒙絡搖
綴，參差披拂。

（二）潭中魚可百許頭，皆若空遊
無所依，日光下澈，影布石
上，佁然不動，俶爾遠逝，往
來翕忽，似與遊者相樂。

（三）潭西南而望，斗折蛇行，明滅
可見。其岸勢犬牙差互，不可
知其源。

（四）坐潭上，四面竹樹環合，寂寥
無人，淒神寒骨，悄愴幽邃。
以其境過清，不可久居，乃記
之而去。

（五）同遊者，吳武陵，龔古，余弟
宗玄。隸而從者，崔氏二小
生，曰恕己，曰奉壹。

背景

一個小小的石潭，人跡空至，
卻充滿生機野趣，石千奇百態，
水清透如無，游魚若飛，明暗
變幻，動靜交錯之間，使人神
遊其境，樂而忘返。

註釋

(1) 坻：chí，水中的高地。
(2) 嵁：kān，突出水面的石頭。
(3) 參差：cēn cī，長短不齊的
　　樣子。
(4) 怡然：靜止不動。怡，yí。
(5) 俶爾：忽然。俶，chù。

作者簡介

柳宗元 (773 － 819 年)，字子
厚，唐代著名文學家，詩人，
唐宋八大家之一。著有《柳河
東集》傳世。

背景
世人莫不怕蛇，豈有比蛇毒更
甚者乎？且聽捕蛇之人泣血傾
訴。待閱其詳，又有誰不與之
同悲？並痛陳"苛政猛於虎"。

註譯
(1) 隳：huī，破壞，毀壞。
(2) 俟：sì，等待。

背景

阿房宮廣覆三百餘里，隔離天日，亭台琳瑯，窮盡奢華，苑若人間仙境。古代殿閣無出其右者。何故一把大火便成焦土？作者細述詳末，追古喻今，意味深長。

註譯

(1) 阿房宮：秦始皇統一六國後，在咸陽建造的離宮。遺址在今西安市。阿，ē；房，páng。

(2) 囷囷：曲折迴旋。囷，qūn。

(3) 霽：jì，雨雪停，天空放晴。

作者簡介

杜牧（803－852年），唐代詩人。著有《樊川文集》。

（1）……

（……）

(1)

背景
這是一篇傳世名作，並非因為
對岳陽樓風景的描述，而是作
者藉此抒發的"先天下之憂而
憂，後天下之樂而樂"的情懷。

註譯
(1) 芷：zhǐ，香草名。
(2) 汀：tīng，小洲。
(3) 偕：xié，一起。
(4) 嗟：jiē，語氣詞。

作者簡介
范仲淹 (989 — 1052 年)，北
宋名臣，文學家。有《范文正
公集》傳世。

(三)

環滁，皆山
也。其西南諸
峰，林壑尤
美，望之蔚
然而深秀
者，琅琊也。山
行六七里，漸
聞水聲潺潺而

背景

文章描寫了滁州一帶自然景物
的幽深秀美，滁州百姓和平寧
靜的生活，特別是作者在山林
中遊賞宴飲的樂趣。一句"醉
翁之意不在酒，在乎山水之間
也。"成千古絕唱。

註譯

(1) 滁：chú，滁州，在今安徽。
(2) 琅琊：láng yá，山名。
(3) 輒：zhé，就。

作者簡介

歐陽修（1007 — 1073），北宋
文學家、史學家，"唐宋八大
家"之一。有《歐陽修全集》傳
世。還撰有《新五代史》、《新
唐書》等。

背景

通過對蓮的形象和品質的描寫，歌頌了蓮花堅貞的品格，從而也表現了作者潔身自愛的高潔人格，不與世俗同流合污和對追名逐利的世態的鄙視和厭惡。

註譯

(1) 蕃：fán，數量多。
(2) 濯：zhuó，洗滌。
(3) 褻：xiè，輕慢，不莊重。

作者簡介

周敦頤 (1017 — 1073 年)，北宋理學家。著作有《太極圖說》、《通書》。

背景

這是一篇並非以記遊、寫景聞
名的遊記，而是將思緒寄寓於
遊山探奇的活動中，感悟到要
實現遠大理想，需要有堅定的
志向和頑強的毅力，頗令人深
省。

作者簡介

王安石（1021－1086年），北
宋政治家、文學家，唐宋八大
家之一。有《王臨川集》、《臨
川集拾遺》、《臨川先生集》等
傳世。

背景

赤壁江上，月夜泛舟，兩位文人遊三國故地，發古傷今，歎人生短暫；主思緒宏闊，勸友人珍惜眼前這無邊的風月。在暢飲談笑中，一番人生領悟娓娓而出。

作者簡介

蘇軾（1037－1101年）字子瞻，號"東坡居士"，世稱"蘇東坡"。北宋著名文學家、詞人。"唐宋八大家"之一。著有《蘇東坡全集》和《東坡樂府》等。

觀潮（選錄）　周密

浙江（1）之潮，天下之偉觀也。自既望以至十八日為盛。方其遠出海門，僅如銀線；既而漸近，則玉城雪嶺際天而來，大聲如雷霆，震撼激射，吞天沃日，勢極雄豪。楊誠齋詩云「海湧銀為郭，江橫玉繫腰」者是也。

背景

錢塘海潮，自古被稱為"天下奇觀"。本文對潮水從形、色、聲、勢著眼，繪形繪色地描寫，運用比喻、誇張，使觀潮之盛躍然紙上。

作者簡介

周密（1232 — 1298年），南宋文學家。著有筆記集《齊東野語》、《志雅堂雜鈔》、《癸辛雜識》、《武林舊事》等。

註譯

(1) 浙江：即錢塘江。

教鳥大字筆・手鳥心讀古文名段

逍遙遊

北冥有魚，其名為鯤。鯤之大，不知其幾千里也。化而為鳥，其名為鵬。

（節選自《莊子·內篇》）

勸學

君子曰：學不可以已。

青，取之於藍，而青於藍；冰，水為之，而寒於水。木直中繩，輮以為輪，其曲中規，雖有槁暴，不復挺者，輮使之然也。故木受繩則直，金就礪則利，君子博學而日參省乎己，則知明而行無過矣。故不登高山，不知天之高也；不臨深谿，不知地之厚也。

（節選自《荀子·勸學》）

生於憂患死於安樂

故天將降大任於是人也，必先苦其心志，勞其筋骨，餓其體膚，空乏其身，行拂亂其所為，所以動心忍性，曾益其所不能。

然後知生於憂患而死於安樂也。

（節選自《孟子·告子下》）

魚我所欲也

魚，我所欲也；熊掌，亦我所欲也。二者不可得兼，舍魚而取熊掌者也。生，亦我所欲也；義，亦我所欲也。二者不可得兼，舍生而取義者也。生亦我所欲，所欲有甚於生者，故不為苟得也；死亦我所惡，所惡有甚於死者，故患有所不辟也。

（節選自《孟子·告子上》）

曹劌論戰

公與之乘，戰于長勺。公將鼓之，劌曰：「未可。」齊人三鼓，劌曰：「可矣。」齊師敗績。公將馳之，劌曰：「未可。」下視其轍，登軾而望之，曰：「可矣。」遂逐齊師。

既克，公問其故，對曰：「夫戰，勇氣也。一鼓作氣，再而衰，三而竭。彼竭我盈，故克之。夫大國，難測也，懼有伏焉。吾視其轍亂，望其旗靡，故逐之。」

（節選自《左傳·莊公十年》）

附：古文名段原文賞讀

背，不知其幾千里也；怒而飛，其翼若垂天之雲。是鳥也，海運則將徙於南冥。南冥者，天池也。《齊諧》者，志怪者也。《諧》之言曰：「鵬之徙於南冥也，水擊三千里，摶扶搖而上者九萬里，去以六月息者也。」

秋水（節選自《莊子·外篇》）

莊子與惠子遊於濠梁之上。莊子曰：「儵魚出遊從容，是魚樂也。」惠子曰：「子非魚，安知魚之樂？」莊子曰：「子非我，安知我不知魚之樂？」惠子曰：「我非子，固不知子矣；子固非魚也，子之不知魚之樂全矣。」莊子曰：「請循其本。子曰『汝安知魚樂』云者，既已知吾知之而問我，我知之濠上也。」

愚公移山（節選自《列子·湯問》）

河曲智叟笑而止之，曰：「甚矣，汝之不惠！以殘年餘力，曾不能毀山之一毛，其如土石何？」北山愚公長息曰：「汝心之固，固不可徹，曾不若孀妻弱子。雖我之死，有子存焉；子又生孫，孫又生子；子又有子，子又有孫；子子孫孫，无窮匱也，而山不加增，何苦而不平？」河曲智叟亡以應。

刻舟求劍（節選自《呂氏春秋·察今》）

楚人有涉江者，其劍自舟中墜於水，遽契其舟，曰：「是吾劍之所從墜。」舟止，從其所契者入水求之。舟已行矣，而劍不行，求劍若此，不亦惑乎？以故法為其國與此同。時已徙矣，而法不徙。以此為治，豈不難哉！

高唐賦 • 序（節選）　宋玉

昔者先王嘗游高唐，怠而晝寢，夢見一婦人曰：「妾，巫山之女也，為高唐之客。聞君游高唐，願薦枕席。」王因幸之。去而辭曰：「妾在巫山之陽，高丘之阻。旦為朝雲，暮為行雨。朝朝暮暮，陽臺之下。」

過秦論（節選）　賈誼

秦孝公據殽函之固，擁雍州之地，君臣固守，以窺周室。有席捲天下，包舉宇內，囊括四海之意，併吞八荒之心。當是時也，商君佐之，內立法度，務耕織，

洛神賦（節選）曹植

其形也，翩若驚鴻，婉若游龍，榮曜秋菊，華茂春松。髣髴兮若輕雲之蔽月，飄颻兮若流風之迴雪。遠而望之，皎若太陽升朝霞；迫而察之，灼若芙蕖出淥波。穠纖得中，脩短合度。肩若削成，腰如約素。延頸秀項，皓質呈露。芳澤無加，鉛華弗御。雲髻峨峨，脩眉聯娟。丹唇外朗，皓齒內鮮。明眸善睞，靨輔承權。瑰姿艷逸，儀靜體閒。柔情綽態，媚於語言。奇服曠世，骨像應圖。

前出師表（節選）諸葛亮

臣本布衣，躬耕於南陽，苟全性命於亂世，不求聞達於諸侯。先帝不以臣卑鄙，猥自枉屈，三顧臣於草廬之中，諮臣以當世之事，由是感激，遂許先帝以驅馳。後值傾覆，受任於敗軍之際，奉命於危難之間，爾來二十有一年矣。

霸王別姬（節選自《史記·項羽本紀》）

項王軍壁垓下，兵少食盡，漢軍及諸侯兵圍之數重。夜聞漢軍四面皆楚歌，項王乃大驚曰：「漢皆已得楚乎？是何楚人之多也！」項王則夜起，飲帳中。有美人名虞，常幸從；駿馬名騅，常騎之。於是項王乃悲歌慷慨，自為詩曰：「力拔山兮氣蓋世，時不利兮騅不逝。騅不逝兮可奈何，虞兮虞兮奈若何！」歌數闋，美人和之。項王泣數行下，左右皆泣，莫能仰視。

鴻門宴（節選自《史記·項羽本紀》）

項莊拔劍起舞，項伯亦拔劍起舞，常以身翼蔽沛公，莊不得擊。於是張良至軍門見樊噲。樊噲曰：「今日之事何如？」良曰：「甚急！今者項莊拔劍舞，其意常在沛公也。」噲曰：「此迫矣！臣請入，與之同命。」……沛公已出，項王使都尉陳平召沛公。沛公曰：「今者出，未辭也，為之奈何？」樊噲曰：「大行不顧細謹，大禮不辭小讓。如今人方為刀俎，我為魚肉，何辭為？」於是遂去。

報任安書（節選）司馬遷

人固有一死，或重於泰山，或輕於鴻毛，用之所趨異也。太上不辱先，其次不辱身，其次不辱理色，其次不辱辭令，其次詘體受辱，其次易服受辱，其次關木索、被箠楚受辱，其次剔毛髮、嬰金鐵受辱，其次毀肌膚、斷肢體受辱，最下腐刑極矣。

修守戰之具，外連衡而鬥諸侯，於是秦人拱手而取西河之外。

披羅衣之璀璨兮，珥瑤碧之華琚。戴金翠之首飾，綴明珠以耀軀。踐遠游之文
履，曳霧綃之輕裾。微幽蘭之芳藹兮，步踟躕於山隅。

《蘭亭集》序（節選） 王羲之

是日也，天朗氣清，惠風和暢。仰觀宇宙之大，俯察品類之盛，所以遊目騁懷，
足以極視聽之娛，信可樂也。夫人之相與，俯仰一世，或取諸懷抱，悟言一室
之內；或因寄所託，放浪形骸之外。雖趣舍萬殊，靜躁不同，當其欣於所遇，
暫得於己，快然自足，曾不知老之將至。及其所之既倦，情隨事遷，感慨係之
矣。

桃花源記（節選） 陶淵明

土地平曠，屋舍儼然，有良田、美池、桑竹之屬。阡陌交通，雞犬相聞。其中
往來種作，男女衣著，悉如外人；黃髮垂髫，並怡然自樂。見漁人，乃大驚，
問所從來。具答之。便要還家，設酒殺雞作食。村中聞有此人，咸來問訊。自
云先世避秦時亂，率妻子邑人來此絕境，不復出焉，遂與外人間隔。

歸去來兮辭（節選） 陶淵明

歸去來兮！田園將蕪胡不歸？既自以心為形役，奚惆悵而獨悲？悟已往之不
諫，知來者之可追。實迷途其未遠，覺今是而昨非。舟遙遙以輕颺，風飄飄而
吹衣。問征夫以前路，恨晨光之熹微。乃瞻衡宇，載欣載奔。僮僕歡迎，稚子
候門。三徑就荒，松菊猶存。攜幼入室，有酒盈樽。引壺觴以自酌，眄庭柯以
怡顏。倚南窗以寄傲，審容膝之易安。園日涉以成趣，門雖設而常關。策扶老
以流憩，時矯首而遐觀。雲無心以出岫，鳥倦飛而知還。景翳翳以將入，撫孤
松而盤桓。

與朱元思書（節選） 吳均

風煙俱淨，天山共色，從流飄蕩，任意東西。自富陽至桐廬一百許里，奇山異
水，天下獨絕。水皆縹碧，千丈見底。游魚細石，直視無礙。急湍甚箭，猛浪
若奔。夾岸高山，皆生寒樹，負勢競上，互相軒邈，爭高直指，千百成峰。泉

陋室銘　劉禹錫

山不在高，有仙則名。水不在深，有龍則靈。斯是陋室，惟吾德馨。苔痕上階綠，草色入簾青。談笑有鴻儒，往來無白丁。可以調素琴，閱金經。無絲竹之亂耳，無案牘之勞形。南陽諸葛廬，西蜀子雲亭。孔子云：何陋之有？

師說（節選）　韓愈

古之學者必有師。師者，所以傳道受業解惑也。人非生而知之者，孰能無惑？惑而不從師，其為惑也，終不解矣。生乎吾前，其聞道也固先乎吾，吾從而師之；生乎吾後，其聞道也亦先乎吾，吾從而師之。吾師道也，夫庸知其年之先後生於吾乎？是故無貴無賤，無長無少，道之所存，師之所存也。

⋯⋯

孔子曰：「三人行，則必有我師。」是故弟子不必不如師，師不必賢於弟子，聞道有先後，術業有專攻，如是而已。

進學解（節選）　韓愈

國子先生晨入太學，招諸生立館下，誨之曰：「業精於勤，荒於嬉；行成於思，毀於隨。⋯⋯方今聖賢相逢，治具畢張，拔去凶邪，登崇畯良。占小善者率以錄，名一藝者無不庸。爬羅剔抉，刮垢磨光。蓋有幸而獲選，孰云多而不揚？諸生業患不能精，無患有司之不明；行患不能成，無患有司之不公。」

秋日登洪府滕王閣餞別序（節選）　王勃

披繡闥，俯雕甍，山原曠其盈視，川澤紆其駭矚。閭閻撲地，鐘鳴鼎食之家；舸艦迷津，青雀黃龍之舳。⋯⋯雲銷雨霽，彩徹區明。落霞與孤鶩齊飛，秋水共長天一色。漁舟唱晚，響窮彭蠡之濱；雁陣驚寒，聲斷衡陽之浦。

⋯⋯層巒聳翠，上出重霄；飛閣流丹，下臨無地。⋯⋯

亂耳，無案牘之勞形。南陽諸葛廬，西蜀子雲亭。孔子云：「何陋之有？」

小石潭記（節選） 柳宗元

伐竹取道，下見小潭，水尤清洌。全石以為底，近岸，卷石底以出，為坻為嶼，為嵁為岩。青樹翠蔓，蒙絡搖綴，參差披拂。潭中魚可百許頭，皆若空游無所依，日光下徹，影布石上。佁然不動，俶爾遠逝，往來翕忽，似與遊者相樂。

捕蛇者說（節選） 柳宗元

悍吏之來吾鄉，叫囂乎東西，隳突乎南北，譁然而駭者，雖雞狗不得寧焉。……孔子曰：「苛政猛於虎也。」吾嘗疑乎是，今以蔣氏觀之，猶信。嗚呼！孰知賦斂之毒，有甚是蛇者乎？故為之說，以俟夫觀人風者得焉。

阿房宮賦（節選） 杜牧

六王畢，四海一。蜀山兀，阿房出。覆壓三百餘里，隔離天日。驪山北構而西折，直走咸陽。二川溶溶，流入宮牆。五步一樓，十步一閣；廊腰縵迴，簷牙高啄；各抱地勢，鈎心鬥角。盤盤焉，囷囷焉，蜂房水渦，矗不知其幾千萬落。長橋臥波，未雲何龍？複道行空，不霽何虹？高低冥迷，不知西東。歌台暖響，春光融融；舞殿冷袖，風雨淒淒。一日之內，一宮之間，而氣候不齊。

岳陽樓記（節選） 范仲淹

至若春和景明，波瀾不驚，上下天光，一碧萬頃；沙鷗翔集，錦鱗游泳；岸芷汀蘭，郁郁青青。而或長煙一空，皓月千里，浮光躍金，靜影沉璧，漁歌互答，此樂何極！登斯樓也，則有心曠神怡，寵辱偕忘，把酒臨風，其喜洋洋者矣。……嗟夫！予嘗求古仁人之心，或異二者之為，何哉？不以物喜，不以己悲。居廟堂之高則憂其民，處江湖之遠則憂其君。是進亦憂，退亦憂。然則何時而樂耶？其必曰：「先天下之憂而憂，後天下之樂而樂」乎！

醉翁亭記（節選） 歐陽修

環滁皆山也。其西南諸峰，林壑尤美，望之蔚然而深秀者，琅邪也。山行六七

觀潮 （節選） 周密

浙江之潮，天下之偉觀也。自既望以至十八日為盛。方其遠出海門，僅如銀線；既而漸近，則玉城雪嶺際天而來，大聲如雷霆，震撼激射，吞天沃日，勢極雄豪。楊誠齋詩云「海湧銀為郭，江橫玉繫腰」者是也。

前赤壁賦 （節選） 蘇軾

客亦知夫水與月乎？逝者如斯，而未嘗往也；盈虛者如彼，而卒莫消長也。蓋將自其變者而觀之，則天地曾不能以一瞬；自其不變者而觀之，則物與我皆無盡也，而又何羨乎？且夫天地之間，物各有主，苟非吾之所有，雖一毫而莫取。惟江上之清風，與山間之明月，耳得之而為聲，目遇之而成色，取之無禁，用之不竭，是造物者之無盡藏也，而吾與子之所共適。

遊褒禪山記 （節選） 王安石

於是余有歎焉。古人之觀於天地、山川、草木、蟲魚、鳥獸，往往有得，以其求思之深而無不在也。夫夷以近，則遊者眾；險以遠，則至者少。而世之奇偉、瑰怪、非常之觀，常在於險遠，而人之所罕至焉，故非有志者不能至也。有志矣，不隨以止也，然力不足者，亦不能至也。有志與力，而又不隨以怠，至於幽暗昏惑而無物以相之，亦不能至也。然力足以至焉，於人為可譏，而在己為有悔；盡吾志也而不能至者，可以無悔矣，其孰能譏之乎？此余之所得也。

愛蓮說 （節選） 周敦頤

水陸草木之花，可愛者甚蕃。晉陶淵明獨愛菊。自李唐來，世人甚愛牡丹。予獨愛蓮之出淤泥而不染，濯清漣而不妖，中通外直，不蔓不枝，香遠益清，亭亭淨植，可遠觀而不可褻玩焉。予謂菊，花之隱逸者也；牡丹，花之富貴者也；蓮，花之君子者也。

醉翁亭記 （節選） 歐陽修

環滁皆山也。其西南諸峰，林壑尤美，望之蔚然而深秀者，琅琊也。山行六七里，漸聞水聲潺潺而瀉出於兩峰之間者，釀泉也。峰回路轉，有亭翼然臨於泉上者，醉翁亭也。作亭者誰？山之僧智僊也。名之者誰？太守自謂也。太守與客來飲於此，飲少輒醉，而年又最高，故自號曰「醉翁」也。醉翁之意不在酒，在乎山水之間也。山水之樂，得之心而寓之酒也。